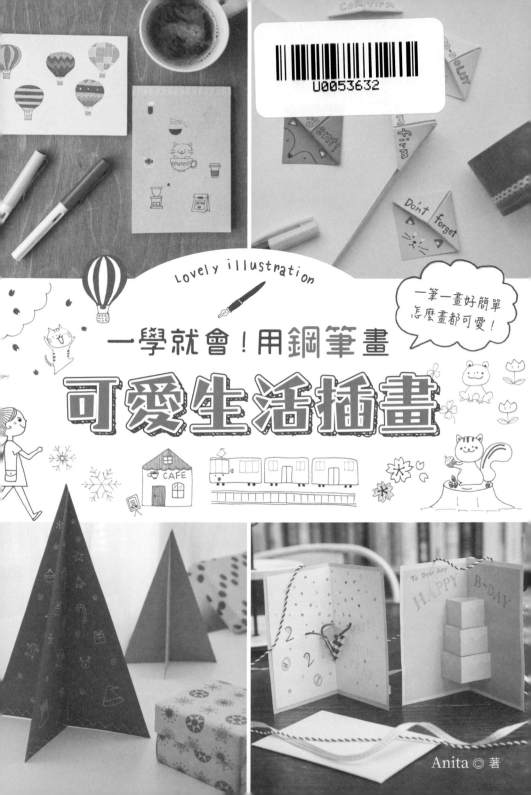

Lovely illustration

一筆一畫好簡單
怎麼畫都可愛！

一學就會！用鋼筆畫

可愛生活插畫

CAFE

Anita ◎ 著

Contents

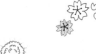

Part3
季節・節日・慶典
一起加入歡樂浪漫的四季派對

Part4
好想學會！結合時尚英文字體 & 圖案的漫畫插圖

Part5
愛不釋手！將插圖做成超可愛禮物和裝飾品

一學就會！簡單又可愛的插畫
好看又實用的鋼筆畫生活小物

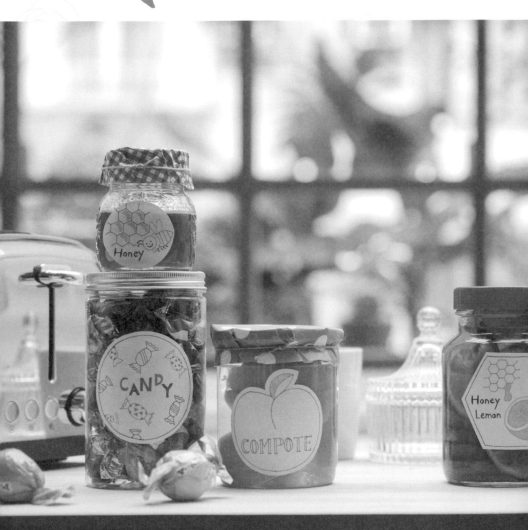

Jam & Compote Label Sticker
手繪糖漬水果 & 果醬標籤
..

將盛產的水果做成各式各樣美味誘
人的果醬和糖漬水果，再貼上自己
親手繪製的水果圖案標籤，冰進冰
箱後不擔心找不到。不管是自家收
藏或送禮都很實用，美味又漂亮。

3D Note
好可愛！動物造型立體便條紙
..

即使一張平凡不起眼的便條紙也可以變身成立體動
物紙卡，各種動物都可以躍上紙面，像在對你訴說
般的可愛表情，讓繁忙的工作變得稍稍有趣些。

Hand Painted Book Cover
繪本風手繪書封

不限筆記及日誌本，任何書本的書封想換就換。拿起最愛的鋼筆，泡杯咖啡，放鬆心情，轉眼間就畫好了呢！是不是很簡單！

鋼筆插畫的基本畫法

剛開始畫畫的人，可以先從直線和圓圈開始練習，只要掌握好住兩種基本畫法，就可以開始創作想畫的插畫。

開始畫線

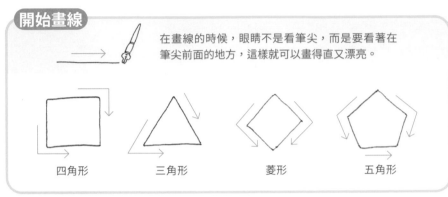

在畫線的時候，眼睛不是看筆尖，而是要看著在筆尖前面的地方，這樣就可以畫得直又漂亮。

四角形　　三角形　　菱形　　五角形

開始畫圓

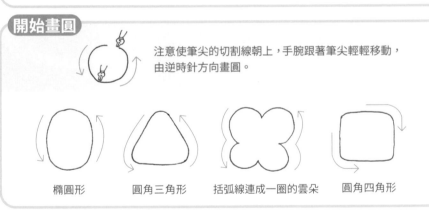

注意使筆尖的切割線朝上，手腕跟著筆尖輕輕移動，由逆時針方向畫圓。

橢圓形　　圓角三角形　　括弧線連成一圈的雲朵　　圓角四角形

將各種形狀和線組合來畫插畫

很多插圖都可以用圓圈和線組合畫出來，是不是很有趣！

[用圓圈畫出可愛圖案]

麵包
在大橢圓裡，
畫兩個小橢圓。

煎蛋
畫不規則大圓圈當
蛋白，再畫小蛋黃。

瓢蟲
在大圓圈裡，
畫幾個小黑點。

甜甜圈
結合圓圈和括弧
線就完成了。

[用四角形畫出各種圖案]

信封信紙
在兩個大小四角形裡，用斜線和線條表現信封和信紙。

禮物
用四角形、斜線和十字線表現禮物，再畫裝飾緞帶。

郵筒
在大四角形裡畫兩個小四角形，加上長四角形就是郵筒。

拍立得相機和相片
在四角形裡畫圓圈或小四角形，即變拍立得相機和相片。

[用三角形畫出各種圖案]

比薩
在大三角形裡，點綴各色圓圈，就是PIZZA。

派對帽
在三角形裡畫斜線，並在尖端畫上小三角形即OK！

拉炮
用各種顏色的形狀和色塊表現繽紛感。

三明治
用三角形和四角形組合出三明治。

[結合各種形狀來畫可愛插圖]

 + →

三角形　　　四角形　　　　　　房子　　　　　蘑菇　　　　　鉛筆

 + →

圓形　　　　三角形　　　　　　晴天娃娃　　　冰淇淋　　　　戒指

開始將圖案上色

鋼筆也可以著色得很好看，只要掌握好技巧就 OK，跟著我們一起來畫看看吧！

先練習線條的正確畫法

畫直線也需要技巧，把握好筆尖的角度，輕輕滑過即可。

[直線]

將鋼筆筆尖切割線朝上，輕輕從左畫到右。

[曲線]

筆尖切割線朝上，慢慢轉動手腕從左滑向右。

[斜線]

在對角線上重複往同一方向畫線，線與線平行不連貫。

[不同的上色方式，營造不同的視覺效果] 發揮想像力創造出各種上色方式。

直條紋著色法

直條紋適度留白，帶有清爽感。

橫條紋著色法

橫向條紋感覺畫面飽滿紮實。

格紋著色法

格紋著色表現出一種可愛感。

[各種著色花樣變化] 除了條紋和格紋，還有很多種創意圖案著色法，等著大家一起來發掘。

小圓點著色法

像雪花般的小點點給人一種清新感。

大圓點著色法

大大的圓點吸引人的目光。

大小圓點著色法

充滿現代藝術感的大小圓點表現時尚感。

十字著色法

一個個十字排列出一種蓬鬆感。

鋸齒線著色法

由鋸齒線一層層排列出時髦的風格。

水滴著色法

將水滴部分上色表現層次的動感。

一起學會快速又正確的著色法

從簡單的著色技巧開始，慢慢進入各種進階的彩繪方法。

[先畫圖案外框→部分上色]　先用黑、深藍或深咖啡色等顏色畫好圖案外框，再上色即可。

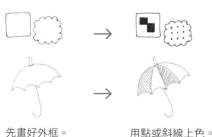

先畫好外框。　　　用點或斜線上色。

TIPS
①只要一支黑色鋼筆，就可以詮釋黑白經典的復古時尚。
②每個人可以自由想像，創造色彩的多樣風格。
③簡單的入門技巧，增加插圖的視覺深度和豐富性。

[小面積上色]　只要輕輕同方向移動筆尖，小心不要劃出線外。

先畫出輪廓外框。　　輕輕移動筆尖上色。

TIPS
①上色時盡量移動鋼筆，不要停留太久。
②小心不要重複塗在同一處，以免墨水將紙張弄濕破掉。
③先確認要上色的地方再下筆，不用全部上色。

[彩色輪廓上色法]　先畫好彩色的外框，再上色即完成。

先畫好彩色外框。　　再各自上色。

TIPS
①先畫出不同色塊的外框，再將色塊上色。
②同一顏色需要留白時，只要先畫出要留白的間隔線外圍，再將外圍區塊上色即可。
③大面積上色時，可一邊轉動紙張，一邊上色比較快速。

[使用油性筆或麥克筆為大面積上色]　色彩鮮豔豐富的油性筆或麥克筆上色快速又好看，一定要學會。

 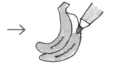 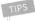

用鋼筆畫好外框。　　同一方向斜線上色。

TIPS
①上色盡量用同一方向，斜線平行畫滿上色，畫好的圖案省時又好看。
②注意必須等鋼筆線乾了之後，才可進行上色動作。

鮮嫩好吃的蔬菜水果

購物清單用插畫來表現，一目了然，不怕漏掉。

春夏季盛產蔬果

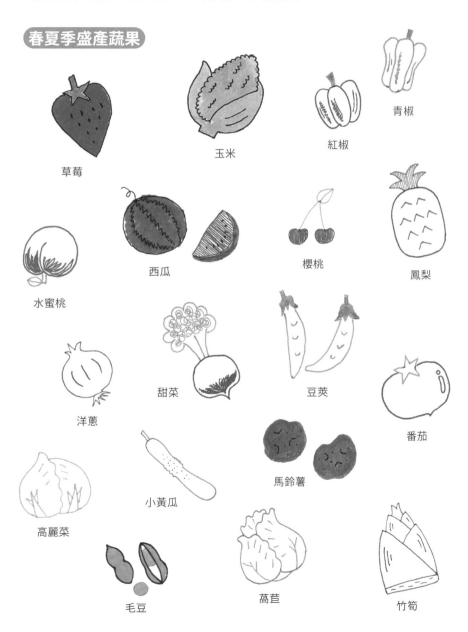

草莓

玉米

紅椒

青椒

水蜜桃

西瓜

櫻桃

鳳梨

洋蔥

甜菜

豆莢

番茄

高麗菜

小黃瓜

馬鈴薯

毛豆

萵苣

竹筍

秋冬季盛產蔬果

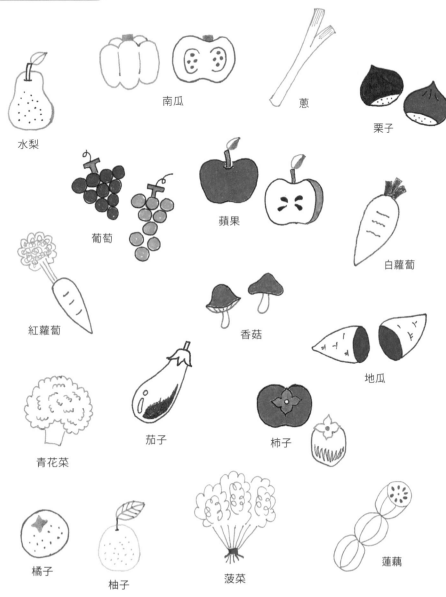

水梨　　南瓜　　蔥　　栗子

葡萄　　蘋果　　白蘿蔔

紅蘿蔔　　香菇　　地瓜

青花菜　　茄子　　柿子

橘子　　柚子　　菠菜　　蓮藕

Yummy！美食・甜點

利用各種圓形或圓弧形線條，加上繽紛色彩，變成讓人一看就想吃的甜點。

甜甜圈

可麗餅

棒棒糖

糖果

草莓蛋糕

拐杖糖

草莓拿破崙派

馬卡龍

閃電泡芙

莓果慕斯

英式下午茶點心

14

午茶・麵包・點心

如果你喜歡吃麵包,是不折不扣的麵包控,一定不能錯過。

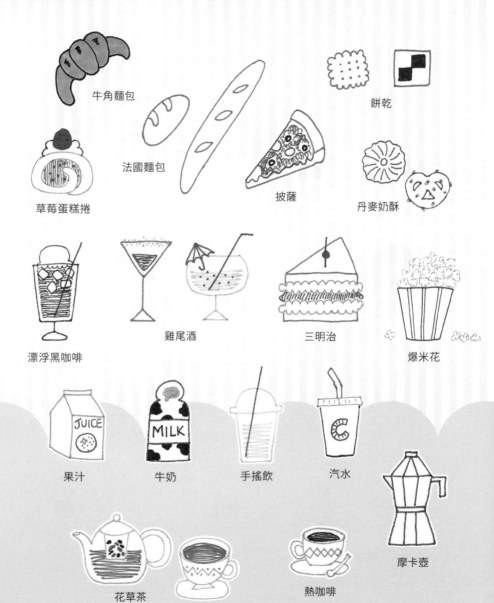

牛角麵包

餅乾

草莓蛋糕捲

法國麵包

披薩

丹麥奶酥

漂浮黑咖啡

雞尾酒

三明治

爆米花

果汁

牛奶

手搖飲

汽水

花草茶

熱咖啡

摩卡壺

15

經典異國料理

學會各國美食料理插圖，不僅可以用來記錄飲食圖表，還可以畫出各個美食地圖。

各國輕食料理 用碗、盤、杯子等各種餐具讓輕食料理看起來更加貼近生活。

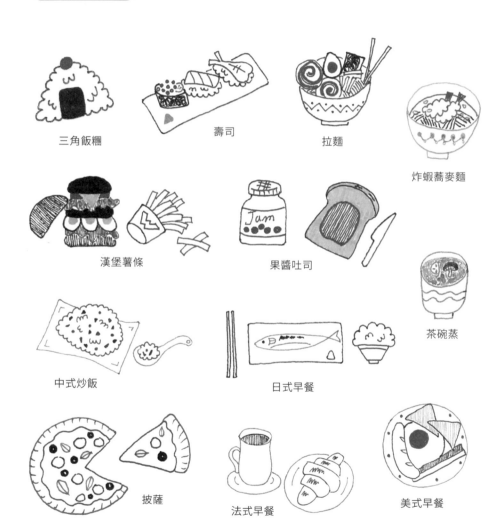

三角飯糰

壽司

拉麵

炸蝦蕎麥麵

漢堡薯條

果醬吐司

茶碗蒸

中式炒飯

日式早餐

披薩

法式早餐

美式早餐

各國經典料理 加上餐具和啤酒、紅酒等插圖，整體插畫感覺就很有 FU。

蔬菜沙拉

義大利肉醬麵

夏威夷蓋飯

義式番茄起司沙拉

日式可麗餅

韓國石鍋拌飯

牛排

咖哩飯

印度咖哩拉餅

輕食早午餐

紅酒

啤酒

打扮美美出門去！

上衣、外套、牛仔褲、靴子……，所有漂亮的服飾配件一一畫出來，
讓每個插畫人物美美的出門去。

基本服飾 改變領口和釦子的形狀和圖案，就可以畫出各式各樣的服裝款式。

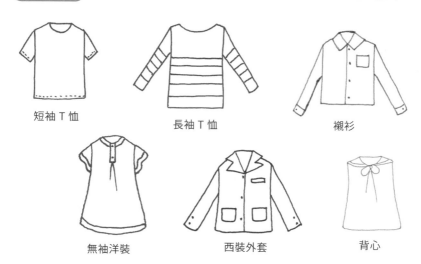

短袖 T 恤

長袖 T 恤

襯衫

無袖洋裝

西裝外套

背心

設計感服飾 平時可以多觀察服裝，把重點設計畫出來即可。

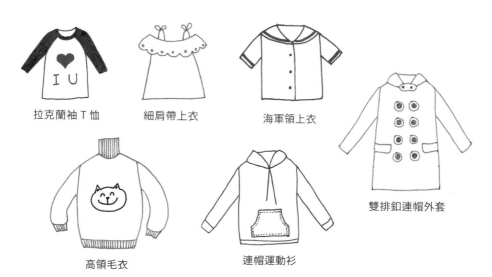

拉克蘭袖 T 恤

細肩帶上衣

海軍領上衣

雙排釦連帽外套

高領毛衣

連帽運動衫

下半身服裝 & 套裝

先用簡單的線條畫出輪廓，再用各種色塊和線條表現圖案或陰影。畫鞋子時，可以從側面和由上往下的視角來描繪。

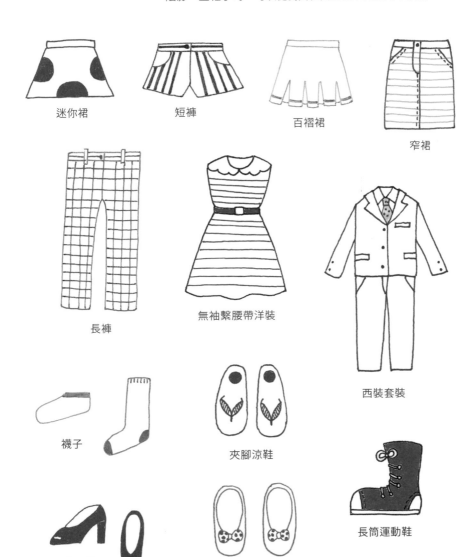

迷你裙

短褲

百褶裙

窄裙

長褲

無袖繫腰帶洋裝

西裝套裝

襪子

夾腳涼鞋

高跟鞋

娃娃鞋

長筒運動鞋

Chic！時髦配飾小物

要將人物插畫畫得美美的，時髦好看的配件非常加分。除了凸顯人物角色的個性，也具有畫龍點睛效果。

隨身配件小物

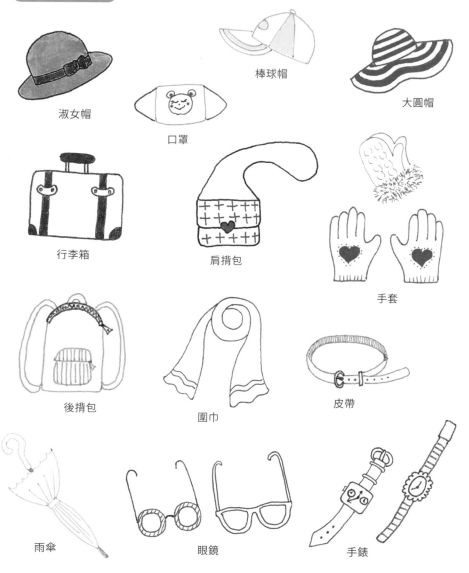

淑女帽

棒球帽

大圓帽

口罩

行李箱

肩揹包

手套

後揹包

圍巾

皮帶

雨傘

眼鏡

手錶

飾品 & 貼身小物

戒指

項鍊

髮箍

耳環

髮夾

錢包

筆記本 & 筆

美容用品

口紅

粉餅 / 蜜粉

保養品

睫毛膏

香水

牙刷

牙膏

鏡子

辦公 & 上課文具小物

在手帳、記事本、備忘錄和便條紙上，用插圖來提醒自己要帶的文具用品，比文字的效果更好。

辦公文具用品

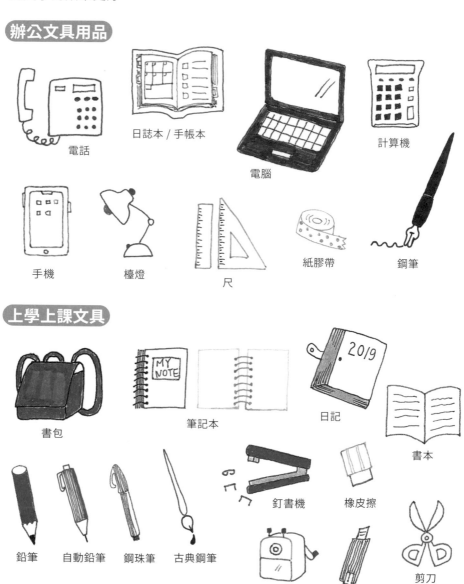

電話

日誌本／手帳本

電腦

計算機

手機

檯燈

尺

紙膠帶

鋼筆

上學上課文具

書包

筆記本

日記

書本

鉛筆

自動鉛筆

鋼珠筆

古典鋼筆

釘書機

橡皮擦

削鉛筆機

美工刀

剪刀

運動 · 才藝 · 遊戲

在行事曆或日程表上，用插畫記錄要進行的運動項目、才藝課，一目了然的可愛的插圖好看又實用。

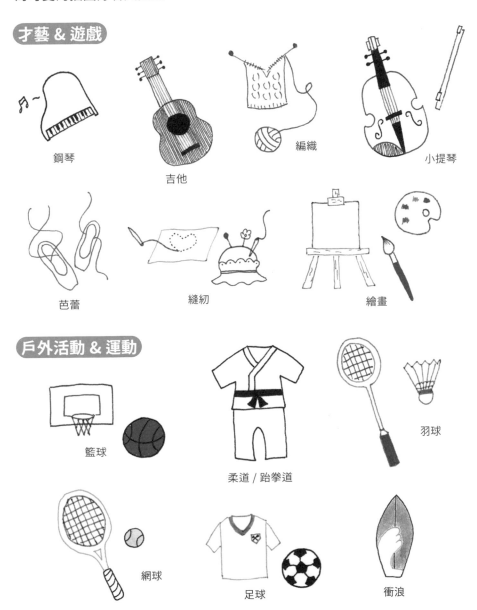

才藝 & 遊戲

鋼琴

吉他

編織

小提琴

芭蕾

縫紉

繪畫

戶外活動 & 運動

籃球

柔道 / 跆拳道

羽球

網球

足球

衝浪

四季繽紛小花小草

在筆記和書信角落畫上一朵小花或幸運草，簡單卻充滿意境與季節感。

春夏季生長的花草

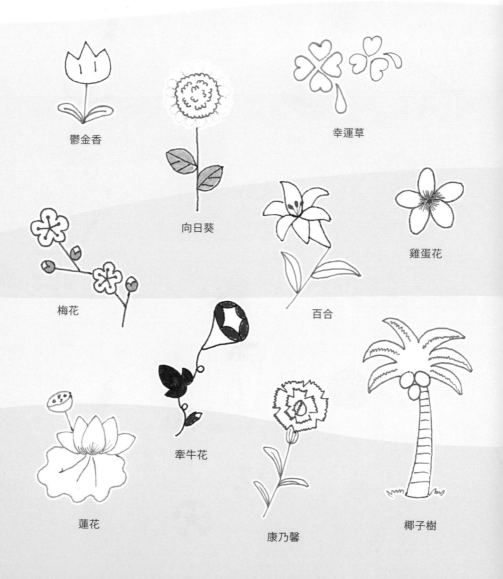

鬱金香

幸運草

向日葵

雞蛋花

梅花

百合

牽牛花

蓮花

康乃馨

椰子樹

秋冬季生長的花草

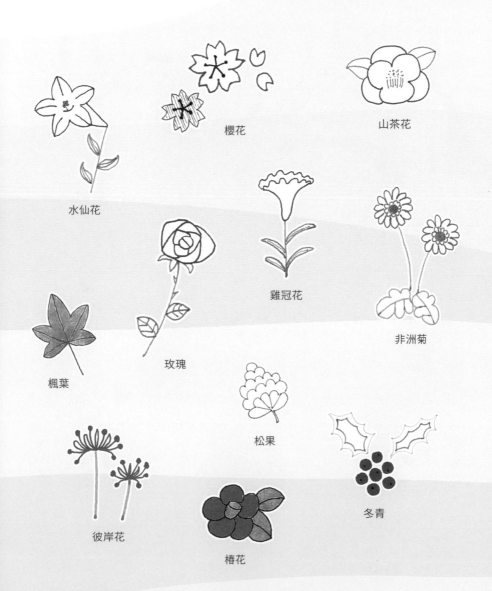

櫻花

山茶花

水仙花

雞冠花

非洲菊

楓葉

玫瑰

松果

彼岸花

椿花

冬青

森林好朋友

從天上飛的鳥、地上爬的昆蟲到水裡游的魚,都可以輕鬆完成。
現在跟著我們的腳步,一起畫出所有森林好朋友。

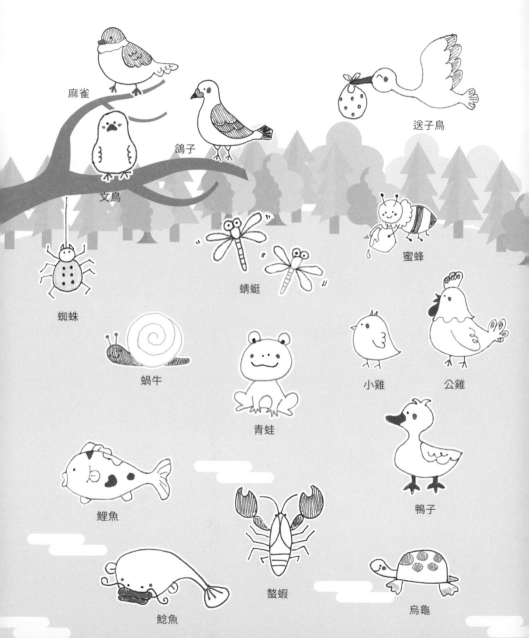

麻雀

送子鳥

文鳥

鴿子

蜘蛛

蜻蜓

蜜蜂

蝸牛

青蛙

小雞

公雞

鯉魚

鴨子

鯰魚

螯蝦

烏龜

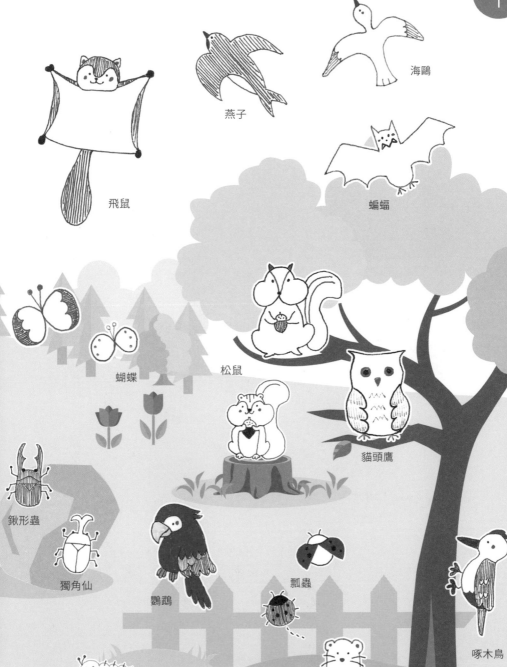

海鷗

燕子

飛鼠

蝙蝠

蝴蝶

松鼠

貓頭鷹

鍬形蟲

獨角仙

鸚鵡

瓢蟲

啄木鳥

毛毛蟲

鼬鼠

建築物・交通工具

可愛造型的小房子、嘟嘟小火車、帥氣的太空梭……，單獨畫在地圖或明信片上都非常可愛討喜。

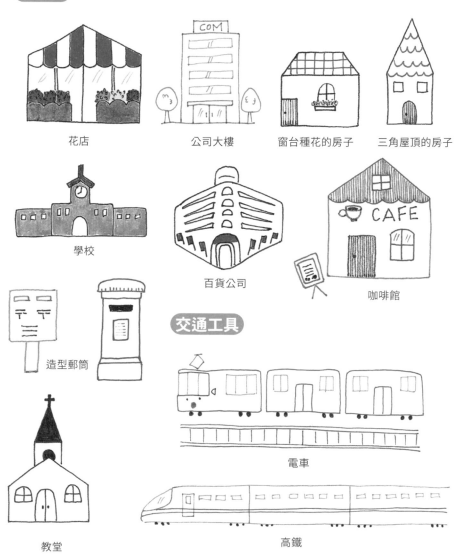

建築物

花店　　　　　公司大樓　　　窗台種花的房子　三角屋頂的房子

學校

百貨公司

咖啡館

造型郵筒

交通工具

電車

教堂　　　　　　　　　　　高鐵

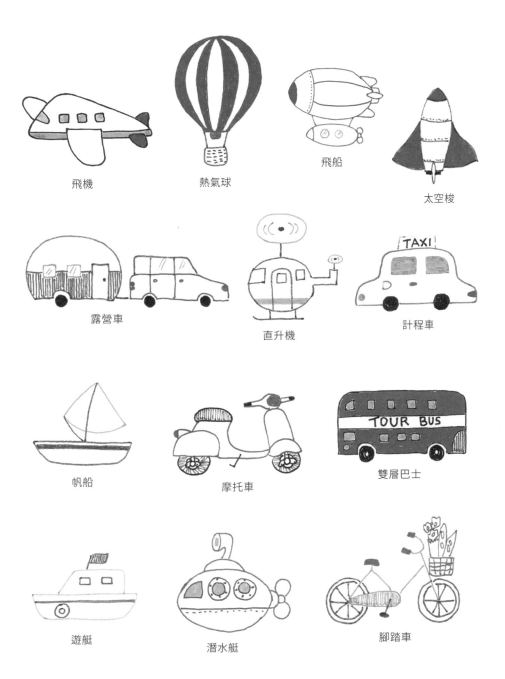

飛機

熱氣球

飛船

太空梭

露營車

直升機

計程車

帆船

摩托車

雙層巴士

遊艇

潛水艇

腳踏車

Let's Party! 歡樂派對小物

要表現歡樂氣氛的插圖或背景，只要畫出各式各樣的派對小物，整個畫面頓時繽紛明亮起來。

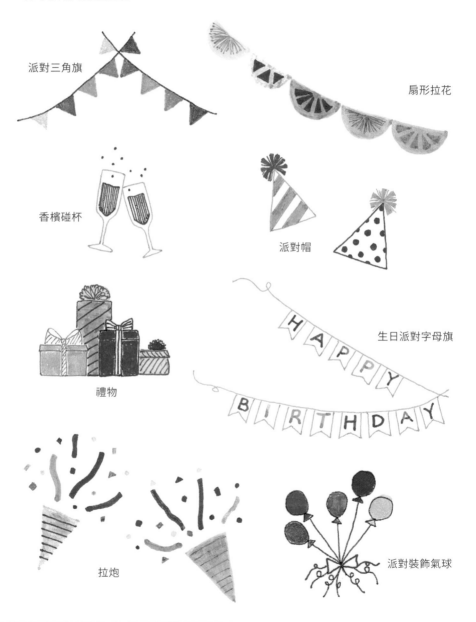

派對三角旗

扇形拉花

香檳碰杯

派對帽

禮物

生日派對字母旗

拉炮

派對裝飾氣球

生日皇冠帽

婚禮派對裝飾紗花

HAPPY B-DAY

生日快樂字母氣球

派對拍照變裝道具

彩虹裝飾氣球

造型吹笛

派對造型髮箍

蛋糕裝飾旗

好方便！手帳記錄插圖符號

用可愛簡單的小插圖將每日雜務、活動和約會、紀念日和重要行程，畫在日誌本或筆記本上。不僅簡單明瞭，看了心情也變好。

每日事項

吃藥　　遛狗　　回收廚餘　不可燃垃圾　做禮拜

打掃　　郵局寄信　衣服送洗　提錢　　存錢

出門

出國　　旅行　　購物　　下午茶　　喝酒

聚餐　　看牙　　唱歌　　騎腳踏車　　PUB

紀念日・過節

生日　　結婚紀念日　畢業典禮　開學日　　端午節

中秋節　萬聖節　聖誕節　中國新年　情人節

上學・上班

開會

準備資料

發薪日

公司加班

出差

上課

校外教學

寫作業

截稿日

考試

活動・才藝

照相

電腦課

鋼琴

烘焙

踢足球

繪畫

打棒球

補習

瑜珈

健身

店家標示

麵包店

咖啡館

花店

海鮮店

肉舖

乾洗店

書店

美容院

藥局

牙醫診所

糖果店

加油站

義大利餐廳

便利商店

文具店

PART 2

各種人物造型·貓咪小狗貼圖·可愛動物插圖

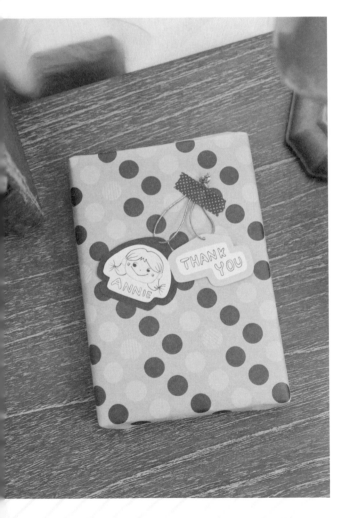

Cute Tag
可愛娃娃造型吊牌

任何禮物和商品只要搭配上好看的吊牌,整體質感馬上大大提升。而手繪吊牌不僅獨一無二,更能呈現濃濃的文青風。

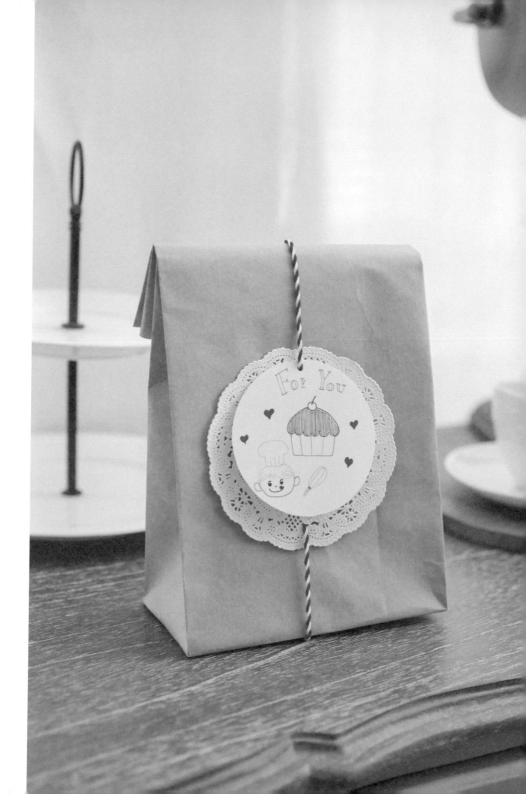

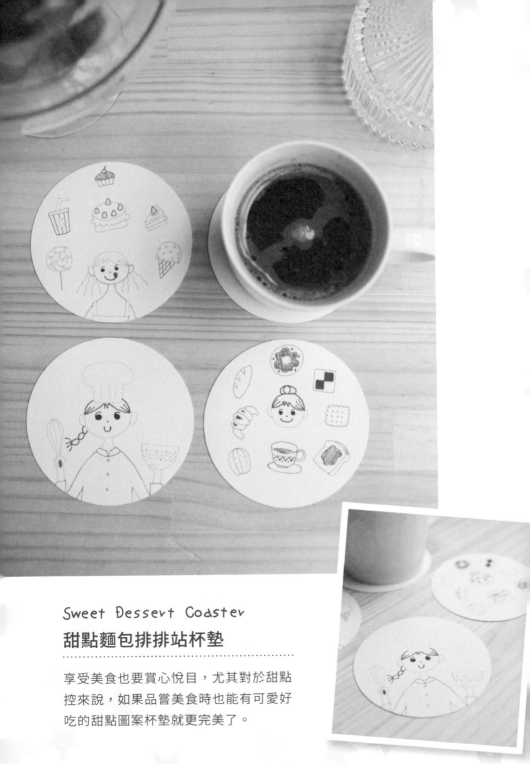

Sweet Dessert Coaster
甜點麵包排排站杯墊

享受美食也要賞心悅目，尤其對於甜點
控來說，如果品嘗美食時也能有可愛好
吃的甜點圖案杯墊就更完美了。

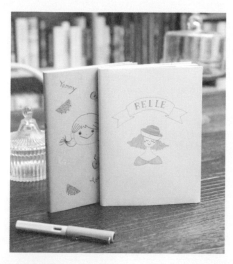

Graffiti Bookcloth
訂做自己的第一個手工書衣

製作紙書衣沒有想像中難，只要一張紙跟一支筆，花一點時間就可以完成。不相信？跟著我們一起完成吧！

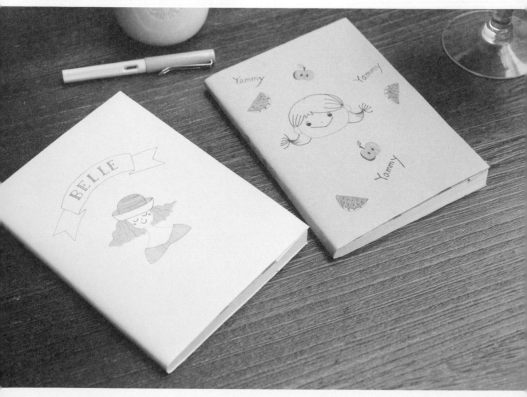

人物描繪・表情動作

學會臉部和身體的基本畫法，就可以延伸出各種表情、動作，畫出各種不同的人物型態。

練習描繪臉部 首先學會臉的基本畫法。

1. 先畫出臉的輪廓

先畫出臉型和耳朵。

2. 接著畫頭髮

接著畫出弧形，有捲度感的頭髮。

3. 再來畫眼睛

在對齊耳朵的地方畫上眼睛。

4. 畫鼻子

鼻子大約在臉的中間位置。

5. 最後完成嘴巴

畫上圓弧型的嘴巴表現微笑。

OK！

最後在眼睛和耳朵之間，畫一個圓當做腮紅即完成。

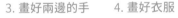

練習描繪身體 依照頭部大小來畫一個約4頭身的人形。

1. 先畫出臉、脖子和手臂

先畫好臉，再往下畫脖子，順勢再往下畫出肩膀手臂。

2. 接著畫出身體和腳

接著設定手的長度，也就是腋下位置，從腋下往下畫雙腳。

3. 畫好兩邊的手

接著從腋下往下畫手臂內側，接著再畫手。

4. 畫好衣服

最後畫衣服的時候，在手臂、脖子、肚子和腳踝處畫橫線就完成了。

OK！

如果想要看起來更可愛，可以畫成3頭身或是把頭畫大一些。

各種趣味表情

各種表情千變萬化，感覺好難畫喔！秘訣在眼睛和嘴巴，只要改變眼睛和嘴巴形狀就能表現出各種不同的表情。

大笑	好喜歡	暈了
嘴巴用半圓形表示，眼睛用→箭頭形狀表示。	眼睛用愛心圖案來表示喜歡的程度。	將眼睛畫成螺旋狀。

好苦！慘了！	嚇一跳	哭泣
眼睛用→箭頭形狀表示，嘴巴則畫成波浪狀。	將嘴巴畫成大大的方形，再加上代表驚訝的波浪線即完成。	將眼睛畫成 U 型，加上很多水滴代表眼淚。

先用鉛筆線畫線，再描繪出身體

一開始要畫出人物的動作難免擔心畫不好，沒關係！只要先把動作的關節用直線畫出來，再沿著線外加粗線條即可完成動作。

 → → → →

1. 先決定好動作，想像好動作關節位置，用鉛筆依關節位置畫出直線骨架。

2. 接著畫出頭、耳朵和五官。

3. 沿著直線加寬描繪身體和手。

4. 連接下半身完成全身後，再擦掉底線。

5. 最後在手臂、脖子、肚子和腳踝處畫橫線就完成服裝，最後在眼睛和耳朵之間畫圓圓的腮紅即完成。

一起來描繪各種動作吧！

需要畫簡單的人物標示，或是縮小的人物插圖，只要用圓跟直線就可以表現，是不是很簡單呢？！

常見基本動作 不管是跑步、坐著、躺著，只要簡單幾個筆畫就可能輕鬆完成。

走路
關節確實畫出彎曲線條，就可以表現出走路感覺。

跑步
將手與腳關節彎曲幅度加大，雙腳打開斜線也需加大。

伸腿坐下
往後斜斜畫出撐著地板的手的角度是關鍵，平貼地板的腳的直線最好能對齊手的高度。

側身躺著
看似複雜的動作，只要掌握好手肘和膝蓋彎曲的角度和位置就好了。

屈膝坐著
只要掌握關節彎曲線條，就可以輕鬆畫出屈膝感覺。

正面坐著
將雙手用斜線表示，用兩個小半圓形狀來表現膝蓋，就有坐的感覺。

鞠躬
將五官都畫在臉的下方就有低頭的感覺。

跳躍
將腳往後畫成屈膝形狀來表現跳躍感。

各種進階的動作 用圓跟線就可以表現出千變萬化的動作，大家一起來開發出各種有趣的動作。

揮手

屈膝求婚

舉重健身

打棒球

爬山運動

伸懶腰

畫出各種漂亮的人物動作插畫

依照之前的動作直線骨架,畫出一個個漂亮可愛的插圖。

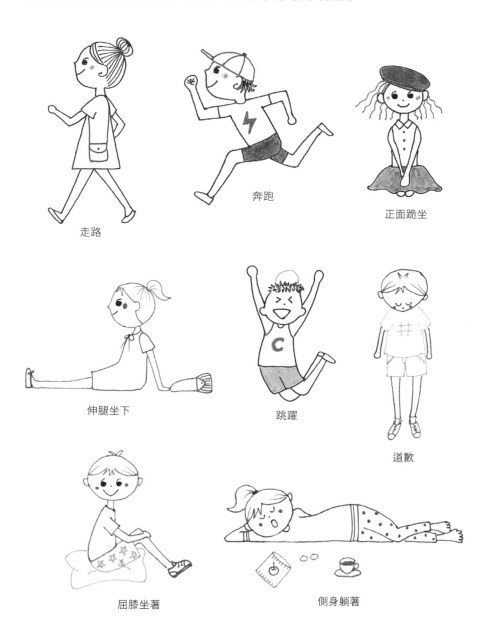

走路

奔跑

正面跪坐

伸腿坐下

跳躍

道歉

屈膝坐著

側身躺著

一起來畫出各種可愛動物

不管是動物或寵物，只要表現動物的擬人化，就可以表現出漫畫般的可愛感。

1. 先畫一個圓臉

先畫一個圓臉，讓左右稍微寬一點，以增加可愛感。臉型可依動物的屬性進行修改。

2. 接著畫耳朵

依照動物的特徵來畫耳朵形狀，例如：貓跟狐狸的耳朵畫成三角形。

3. 畫臉五官

在臉中央畫出鼻子，接著陸續畫出眼睛和嘴巴。

OK！

最後在兩側臉頰畫圓型腮紅即完成。

基本口鼻和各種口鼻變化的畫法

基本的口鼻畫法由一個固定形狀的鼻子，搭配各種形狀的嘴巴造型，可以表現出動物的各種情緒和表情。

基本

變化一

變化二

變化三

利用臉型＋耳朵組合變化出不同的臉

不同臉型搭配各種耳朵型狀可以變化出各種動物的臉型，再加上各種五官表情，就完成一個個可愛動物的臉。

小垂耳＋圓臉

大垂耳＋圓臉

尖耳＋方臉

小尖耳＋捲毛臉

讓我們學會畫側臉　在畫圓臉時，多畫一個往上翹的尖角當作鼻子。

 → →

畫圓臉的時候，畫一個往上翹的尖角當鼻子。

在圓臉正上方畫一個往前傾的三角形耳朵。

在鼻子尖角畫一個黑點，將眼睛畫在靠近鼻子的地方。最後畫弧線的嘴巴加小小的舌頭，並在臉頰畫圓形腮紅。

如何畫貓咪的身體　一起來畫貓咪的側面身體和四隻腳。

1. 先畫出胸部和四隻腳

在畫好的貓臉下巴處往下先畫四隻腳。

2. 畫出背部

接著往上勾出弧線直到連接臉部。

3. 完成尾巴

最後畫尾巴時，注意尾巴要是長條型並且往上翹。

腳的長短影響整體可愛度

腿短短的看起來可愛到想抱一抱。

把貓的四隻腳畫長看起來比較成熟，有長大的感覺。

用兩隻腳呈現側面

貓咪的側面圖也可以用兩隻腳呈現，表現出重疊感。視覺線條簡單俐落，也更有漫畫感。

短腳　　　　　長腳

各種寵物與動物描繪

學會貓與狗的畫法，其他各種動物也可以很輕鬆的畫出來。

可愛動物 & 寵物的臉 利用之前介紹的臉的畫法，再針對各種動物屬性微調即可。

小熊

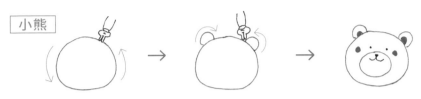

先畫一個上窄下寬的圓。　　　畫兩個半圓形當耳朵。　　　畫上眼睛等五官。

無尾熊

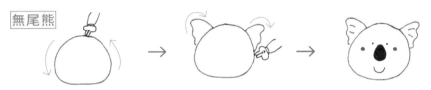

先畫一個左右稍寬的圓。　　　畫兩個有括弧線的耳朵。　　　畫一個大大的鼻子和五官。

熊貓

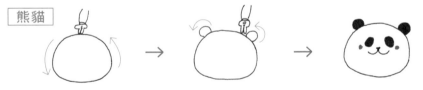

先畫一個左右稍寬的圓。　　　畫兩個圓形耳朵。　　　將眼睛和耳朵塗黑。

狐狸

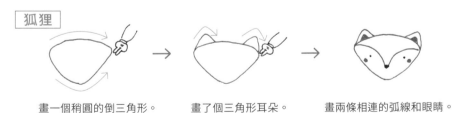

畫一個稍圓的倒三角形。　　　畫了個三角形耳朵。　　　畫兩條相連的弧線和眼睛。

兔子

先畫一個左右稍寬的圓。　　　畫兩條長長的耳朵。　　　畫上鬍鬚和眼睛等五官。

可愛動物 & 寵物的身體

用前面貓身體的畫法為基礎,再針對不同動物的特徵
稍微變化即可。

小豬

 → →

凸顯出豬鼻子。　　　豬的腳可以畫稍粗些。　　畫上豬蹄和捲曲尾巴。

無尾熊

 → →

先完成無尾熊的臉。　　接著畫四隻腳。　　在腳底畫上爪子。

熊貓

 → 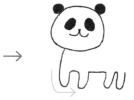 →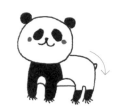

先畫好臉部。　　在下巴處往下畫出四隻腳。　　畫出弧形的背和小尾巴,
為前後肢上色

狐狸

 → →

畫出倒三角形的臉。　在尖下巴旁往下畫出四隻腳。　將尾巴畫出兩個尖角。

猴子

 → →

用類似 8 形狀來表現
猴子的臉。

猴子的四肢較長,可將
手腳畫稍長一些。

在屁股畫紅色半圓色塊
表現特徵。

畫出貓咪與小狗的各種動作 & 姿勢

平時觀察貓咪的動作，掌握好頭跟身體的平衡，用弧線畫出貓咪的柔軟慵懶。

來畫貓咪的側身圖

雖然身體是側面，但臉朝正面表現的話，整個感覺會更可愛。

 → →

先畫好貓咪正面的臉。

因為四肢重疊關係，只要從下巴往下畫兩隻腳。

畫背部時，由腳往上畫弧線連接到臉，最後畫上尾巴即完成。

好想學會！貓咪的各種可愛姿勢

正面坐姿
畫好前腳和後腳後，直接將後腳排列畫在前腳兩側。

側面坐姿
後背屁股可從下巴往下畫一個圓形線條直到後腳。

背面坐姿
由圓形和水滴型連接成頭和身體。

側面蹲姿
將前腳和後腳都畫小小的，就有腳蹲下來的感覺。

正面蹲姿
在大圓形裡面畫小圓形，以表現身體和頭。

站立
將身體拉長，前腳彎曲畫在胸前。

側躺
前腳跟後腳呈平行狀，斜斜連接在身體一側。

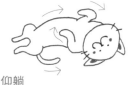

仰躺
從左到右慢慢用弧線連接畫出身體，四隻腳畫成彎曲狀。

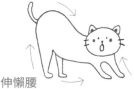

伸懶腰
前腳、身體和屁股用斜線高高連接起來。

來畫小狗的側身圖　跟貓咪的身體相同畫法，但尾巴畫短一些。

 → →

先畫出狗狗的頭。　　　　　從下巴往下畫出前後腳。　　畫出背部和屁股，尾巴短短就好。

試畫看看！小狗的各種可愛姿勢

正面坐姿
在前腿兩旁畫的後腿，可以用畫圓般的弧度來表現。

側面坐姿
從後腿到屁股的線條，畫得像一個圓形的感覺。

背面坐姿
將兩個後腿往外畫圓的感覺。

正面蹲姿
從後腿到屁股的線條，畫得像橢圓形形狀。

側面蹲姿
由圓形和水滴型連接成頭和身體。

正面站姿
把左右腳畫得開開的，且腳趾朝外。

撒嬌
將頭畫在身體的側邊，在頭左右兩邊各畫兩條弧線，來表現頭轉動的感覺。

站立
由上往下用弧線拉長身體，連接前後腳。

仰躺
由上往下用弧線連接畫出身體，四隻腳畫彎曲狀。

可愛貓咪大集合

學會描繪貓咪的各種特色和輪廓，就可以輕鬆畫出每個品種的貓咪。

不同毛髮

毛髮的長度，直髮或捲髮，蓬鬆或稀疏，
一一描繪出獨特表徵。

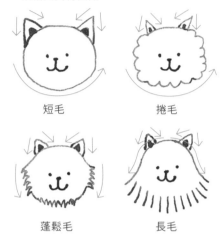

短毛　　　　　捲毛

蓬鬆毛　　　　長毛

耳朵形狀

耳朵的形狀是重要特徵，可以直接代表
貓咪的品種。

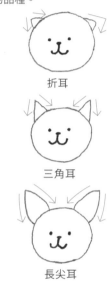

折耳

三角耳

長尖耳

各種花色

每個品種的貓咪都有獨特代表花色，顏色也是表現重點。

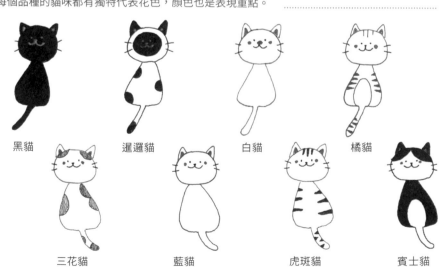

黑貓　　　暹邏貓　　　白貓　　　橘貓

三花貓　　　藍貓　　　虎斑貓　　　賓士貓

關於貓咪的各種場景插畫

貓咪有哪些可愛的行為呢？一起把它畫出來吧！

一起玩耍

玩逗貓棒

掛在磚牆上的貓

玩具時間

杯子裡的貓咪

窗台上的貓

呆萌狗狗大集合

掌握各品種狗狗的特徵，一起描繪出各式各樣的毛小孩。

耳朵形狀 每隻毛小孩的耳朵都長得不一樣，一起來畫看看。

 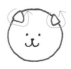

短耳　　　　　　長尖耳　　　　　　垂耳　　　　　　折耳

不同毛髮 利用毛髮的長短和捲度來畫出各種品種的小狗。

短毛　　　　　　短捲毛　　　　　　細長毛　　　　　　長捲毛

不同品種 狗狗的外型特徵比貓咪更複雜，可以利用照片來練習畫畫看。

大麥町　　　　　　　　柴犬　　　　　　　　貴賓狗

迷你牛頭㹴　　　　　　法鬥　　　　　　　柯基

關於狗狗的各種場景插畫

想知道狗狗有哪些可愛行為，一起來看看吧！

窩在抱枕的狗

從包包裡探出頭的小狗

最愛玩飛盤

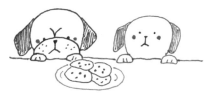

可以吃點心嗎？

啃骨頭的法鬥

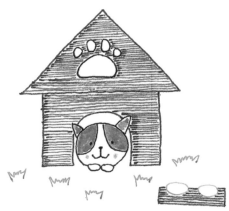

漂亮溫暖的狗窩

畫出動物的各種表情

如果要表現出各種喜怒哀樂的表情，只要改變耳朵、眼睛和嘴巴的形狀即可。

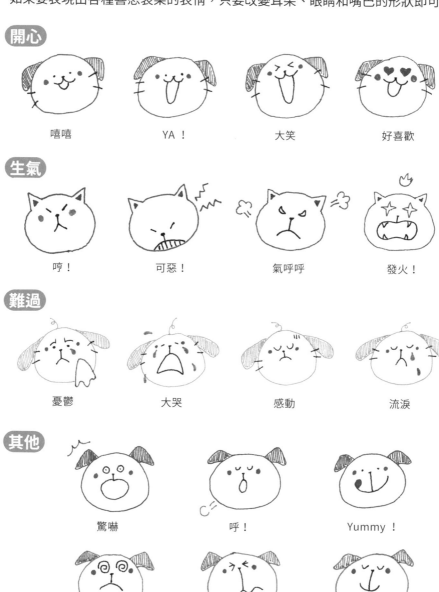

開心

嘻嘻　　　　YA！　　　　大笑　　　　好喜歡

生氣

哼！　　　　可惡！　　　　氣呼呼　　　　發火！

難過

憂鬱　　　　大哭　　　　感動　　　　流淚

其他

驚嚇　　　　呼！　　　　Yummy！

暈　　　　好痛　　　　害羞

畫出動物的各種動作

要想畫出漫畫感的動物，用擬人化的動作來表現就 OK！

 快樂

BRAVO！

YES！

哈哈哈

 發怒

大吼大叫

生氣嘟嘴

氣頭上

 傷心

懊惱難過

傷心流淚

趴地大哭

心花怒放

累

糟了！怎麼辦

好貼心！超可愛的動物留言貼圖

用簡單的動物角色傳達訊息或記錄事情，讓可愛的動物為你發聲。

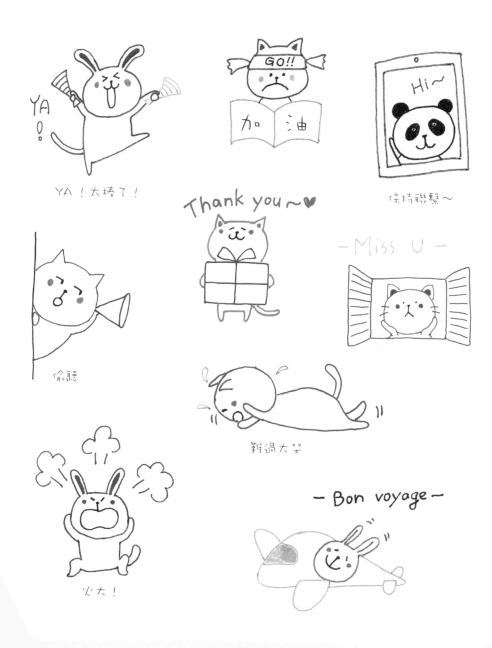

YA！太棒了！

Thank you～♥

保持聯繫～

偷聽

-Miss U-

難過大哭

火大！

- Bon voyage -

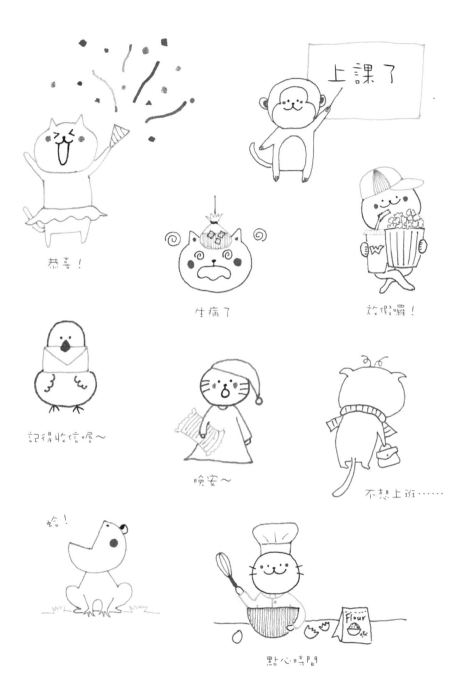

上課了

恭喜！

生病了

放假囉！

記得收信喔～

晚安～

不想上班……

蛤！

Flour

點心時間

卡哇伊！各種有趣的動物插畫

將動物結合簡單的背景造景，表現出故事連結，就完成一幅幅好看的插畫。

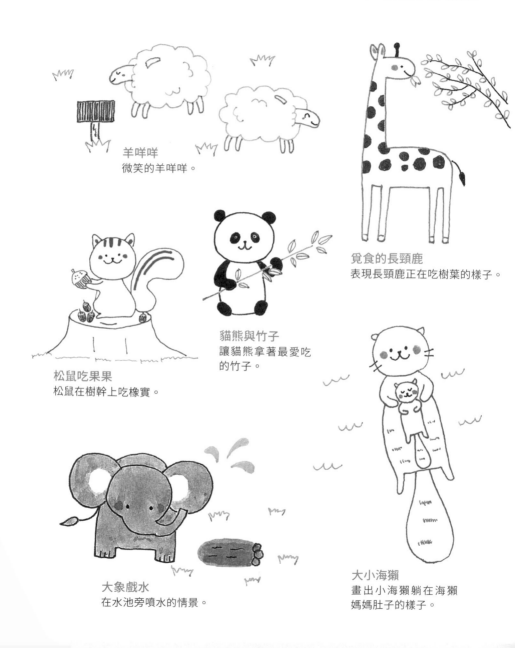

羊咩咩
微笑的羊咩咩。

覓食的長頸鹿
表現長頸鹿正在吃樹葉的樣子。

松鼠吃果果
松鼠在樹幹上吃橡實。

貓熊與竹子
讓貓熊拿著最愛吃
的竹子。

大小海獺
畫出小海獺躺在海獺
媽媽肚子的樣子。

大象戲水
在水池旁噴水的情景。

獅子
用一圈鋸齒線條表現獅子茂盛的鬃毛。

海豹
海豹用尾巴把球拋高。

樹下休息的小熊
畫出小熊圓圓的臉和身體，
整體感覺就很可愛。

快樂迷你馬
畫出小馬跳躍狀和微笑表情，
表現出快樂情境。

樹洞裡的狐狸
在樹洞裡休息的狐狸。

無尾熊
讓無尾熊側抱著樹就很可愛了。

PART 3

季節・節日・慶典
一起加入歡樂浪漫的四季派對

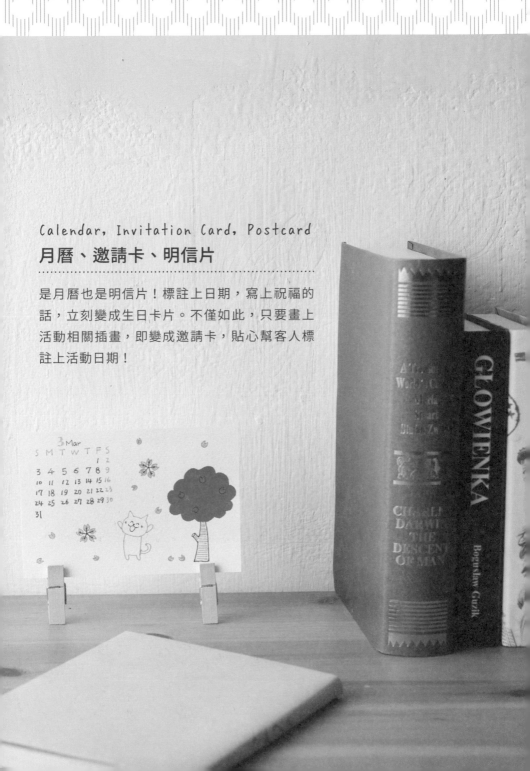

Calendar, Invitation Card, Postcard
月曆、邀請卡、明信片

是月曆也是明信片！標註上日期，寫上祝福的話，立刻變成生日卡片。不僅如此，只要畫上活動相關插畫，即變成邀請卡，貼心幫客人標註上活動日期！

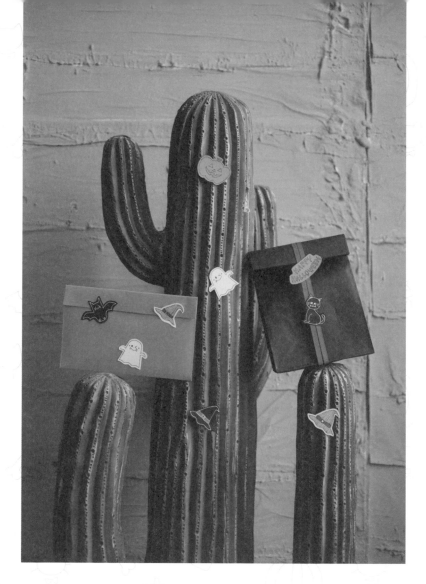

Halloween sticker
萬聖節童趣貼紙

························

將所有萬聖節人物造型畫在空白貼紙上，沿著線條外
0.3cm 剪下，就是一張張充滿 Halloween 氣氛的造型
貼紙。貼在卡片、禮物、筆記本上好玩又吸睛。

Painted Christmas Tree
手繪造型聖誕樹

聖誕節不必煩惱要買什麼裝飾品，利用手邊兩
張 A4 紙，剪出兩張三角形。接著就只要把所有
聖誕節圖案畫上去就完成了，就是這麼簡單。

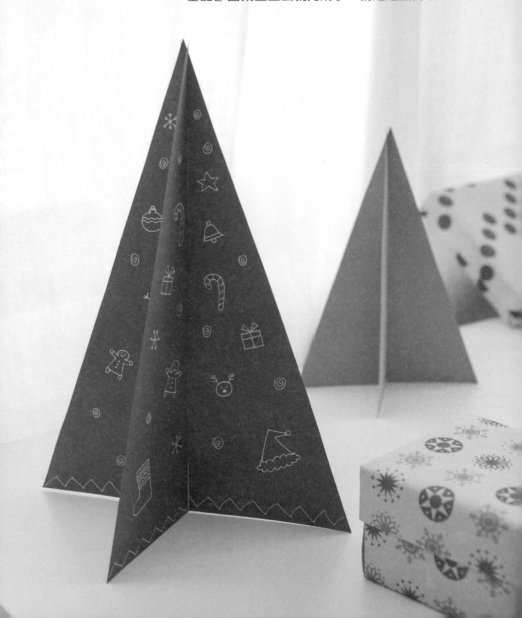

SPRING 春神來了！

從節令到節日試著畫出繽紛浪漫的春天氛圍。

春・素材

燕子

櫻花樹

復活節彩蛋 & 兔子

油菜花

蒲公英

蝴蝶

四葉幸運草

鬱金香

櫻花

瓢蟲

毛毛蟲

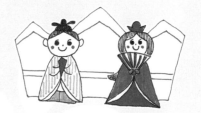

女兒節人偶 & 宮廷裝飾

桃花

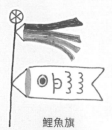

鯉魚旗

女兒節點心菱餅

女兒節點心雛霰

白酒

散壽司

春・場景

三色丸子

賞櫻花

青蛙、幸運草、鬱金香

賞花野餐

祭典放鯉魚旗

母親節

SUMMER 夏日祭典

將所有關於夏天的快樂情境和點滴回憶，用插畫記錄下來。

夏・場景

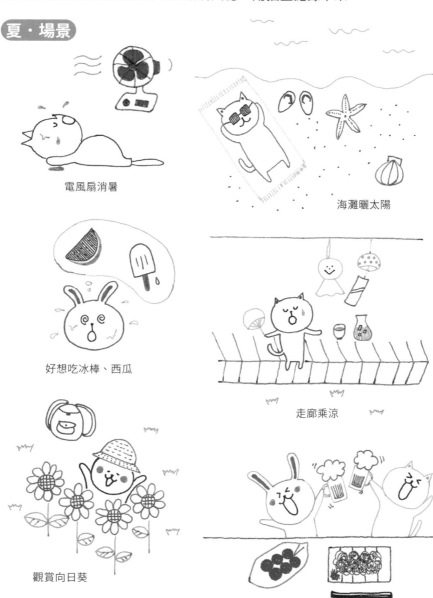

電風扇消暑

海灘曬太陽

好想吃冰棒、西瓜

走廊乘涼

觀賞向日葵

啤酒派對

夏・素材

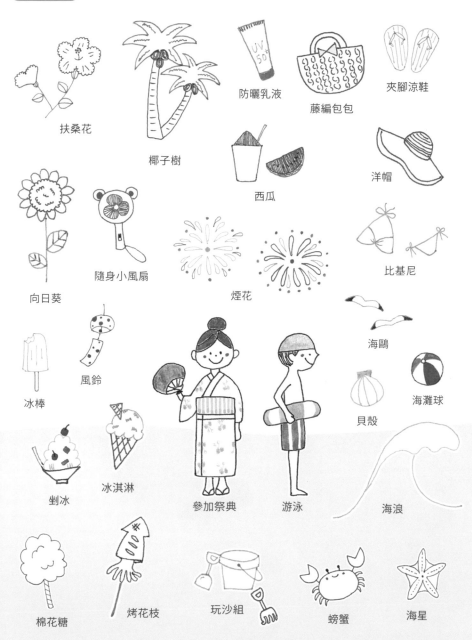

扶桑花

椰子樹

防曬乳液

藤編包包

夾腳涼鞋

洋帽

西瓜

向日葵

隨身小風扇

煙花

比基尼

風鈴

海鷗

冰棒

貝殼

海灘球

剉冰

冰淇淋

參加祭典

游泳

海浪

棉花糖

烤花枝

玩沙組

螃蟹

海星

AUTUMN 浪漫秋氛

將秋天漂亮風景、豐收慶典、美食佳餚，一一紀錄在隨身筆記。

秋·素材

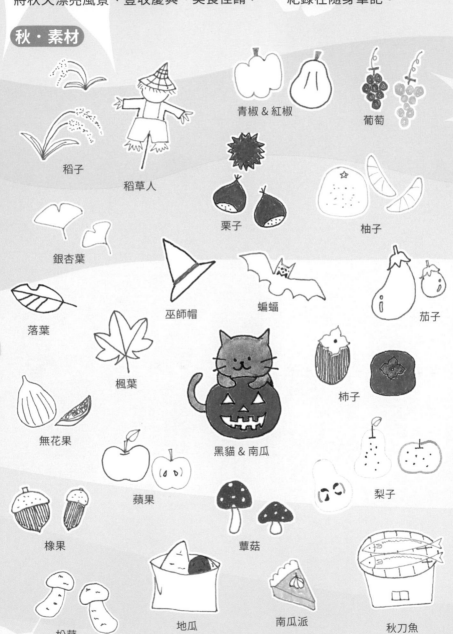

稻子

稻草人

青椒 & 紅椒

葡萄

栗子

柚子

銀杏葉

巫師帽

蝙蝠

茄子

落葉

楓葉

柿子

無花果

黑貓 & 南瓜

蘋果

梨子

橡果

蕈菇

松茸

地瓜

南瓜派

秋刀魚

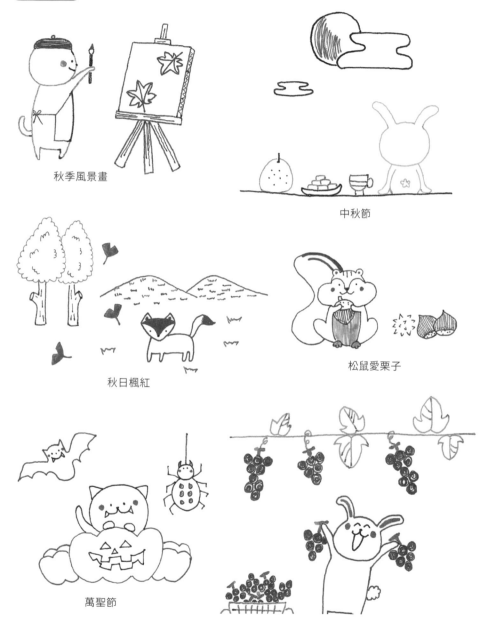

秋・場景

秋季風景畫

中秋節

秋日楓紅

松鼠愛栗子

萬聖節

葡萄豐收

WINTER歡樂假期

冬天充滿歡樂假期、聖誕裝飾、年節團圓，是非常受歡迎的插畫主題。

冬・場景

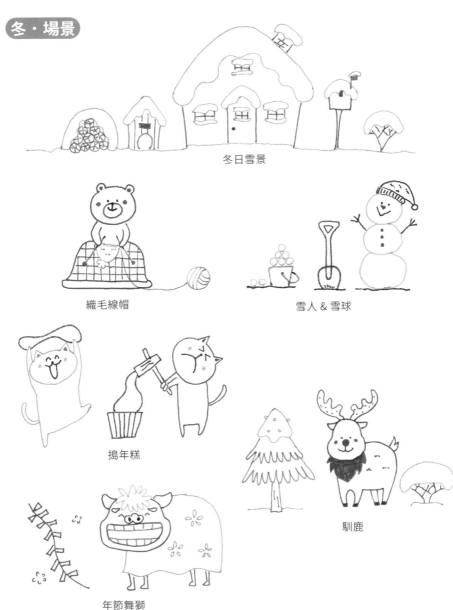

冬日雪景

織毛線帽

雪人 & 雪球

搗年糕

馴鹿

年節舞獅

Part
3

冬・素材

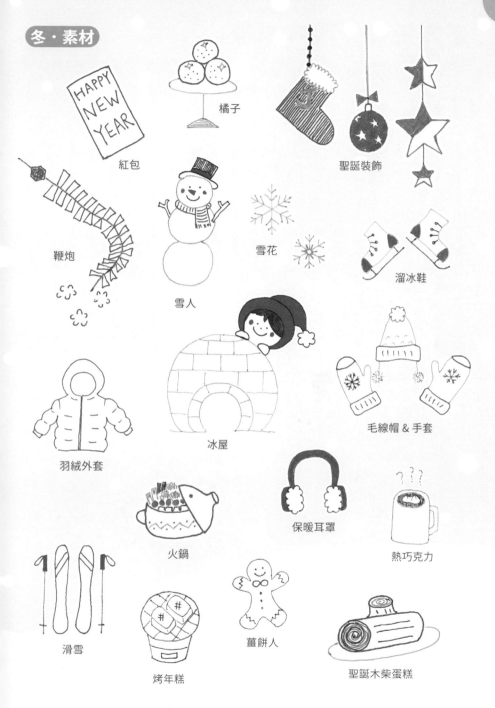

紅包

橘子

聖誕裝飾

鞭炮

雪人

雪花

溜冰鞋

羽絨外套

冰屋

毛線帽 & 手套

火鍋

保暖耳罩

熱巧克力

滑雪

烤年糕

薑餅人

聖誕木柴蛋糕

東方生肖・西方星座

把生肖和星座畫在賀年卡片或生日賀卡，再寫上可愛造型的賀詞就完成了。

星座

| 牡羊座 | 金牛座 | 雙子座 | 巨蟹座 | 獅子座 | 處女座 |

| 天秤座 | 天蠍座 | 射手座 | 山羊座 | 水瓶座 | 雙魚座 |

生肖

| 鼠 | 牛 | 虎 | 兔 |

| 龍 | 蛇 | 馬 | 羊 |

| 猴 | 雞 | 狗 | 豬 |

和風圖案・日式紋樣

氣質典雅的日式紋樣可以放在卡片、明信片或筆記上增添優雅質感，
還可以設計在紙膠帶和包裝紙圖案上。

經典復古花樣圖騰

鹿子	龜	鱗	矢絣

可愛插圖花樣圖騰

櫻花	茄子	扇子
葡萄	金魚	山茶花
竹子	水果切面	小梅

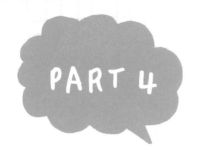

好想學會!結合時尚英文字體
& 圖案的漫畫插圖

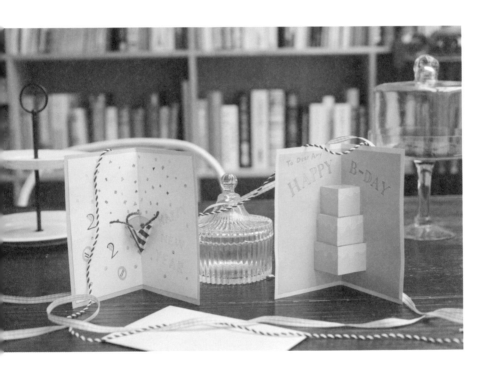

3D Card
又炫又可愛!立體造型卡片

如果想讓自己寫的卡片又炫又好看,不妨試試 3D
卡片。只要掌握技巧,就可以輕鬆製作出自己的
第一個立體卡片。現在就開始動手做吧!

Lovely Bookmark
動物造型便條紙日誌書籤

只要一張 7cm 方形彩色便條紙，簡單幾個
步驟就摺出一張張書籤。畫上各種動物的
臉部特徵表情和標語，就變成一個個繽紛
可愛的便條紙書籤。放入心愛的日誌本和
書中，提醒自己之外同時也有好心情。

髮絲襯線體大小寫 & 數字

比古典的襯線體更加時尚有型，為雜誌常用的字體，寫法也較為簡單。

書寫方法

將縱向的弧線加粗，在字母尾端加入裝飾短線，且接合處呈現 90 度垂直。

 → →

首先畫一個 A 的兩條縱線。　　接著於一邊斜線畫一條平行線。　　最後在中間及底部各畫出橫線即完成。

大寫

A B C D E F G H I
J K L M N O P Q R
S T U V W X Y Z

小寫

a b c d e f g h i
j k l m n o p q r
s t u v w x y z

數字 1 2 3 4 5 6 7 8 9 0

設計感十足的英文語句

在文字中加上小插圖可以增加可愛感，只用同一顏色則展現簡潔氣質。

MERRY CHRISTMAS

用充滿節慶氣氛的顏色穿插排列，更增添歡樂氣氛。

Valentine

桃紅色加上愛心來表現情人節的甜蜜氛圍。

YES

文字不規則排列和顏色組合出活潑感。

HAPPY NEW YEAR

利用雙色和波浪線條展現新年的歡樂氣氛。

Bon Voyage

用同色系的正式感祝福一路順風。

LOVE

用一個個小愛心營造滿滿的愛。

輪廓塊體大小寫 & 數字

利用框架般的線條將字型凸顯出來，不管是圓框或方框就能輕鬆表現出可愛的氛圍。

書寫方法

開始書寫時如果擔心畫歪，可以先用描圖紙或較薄的紙放在字型上面來練習。

 → →

首先畫一個 A 的兩條縱線。　　接著畫一個小三角形。　　最後在下面畫一個ㄇ字連接斜線。

大寫

ABCDEFGHI
JKLMNOPQR
STUVWXYZ

小寫

abcdefghi
jklmnopqr
stuvwxyz

數字 1 2 3 4 5 6 7 8 9 0

可愛感十足的英文語句
方框字型表現出正式感，圓框字型則表現出可愛感。

HALLOWEEN

在字母底部畫出滴落線條營造恐怖感。

HAPPY B-DAY

用白色鋼珠筆的白色線條表現出氣球的光澤。

THANK YOU

用上下兩種顏色拼接出時髦獨特的風格。

HELLO

沿著英文字型外面再加一層
顏色有更凸顯的效果。

 Darling

粉藍和粉橘營造出泡泡甜蜜感。

 My dear

粉紫色系條紋營造與眾不同視覺
效果。

 OK

圓框搭配圓點點，
一整個可愛極了。

 good

在黑框裡塗上鮮艷色彩，
整體感覺超醒目。

可愛到不行！童趣數字插畫

平凡無奇的數字，只要經過擬人化或者是動物化就會變得超級可愛。

加入擬人化與動物化臉部表請

微笑的鉛筆　　　休息的火鶴　　　爬行的蚯蚓　　點點帶刺的仙人掌　站立注視的蛇

大笑的蝌蚪　　戴上帥氣的草帽　　戴毛帽的雪人　　害怕爆破的氣球　　開口大聲唱歌

加上裝飾圖案

特別的數字裝飾設計

1 2 3 4 5 6 7 8 9 0　　色塊裝飾

1 2 3 4 5 6 7 8 9 0　　字尾裝飾

1 2 3 4 5 6 7 8 9 0　　條紋裝飾

一學便會！裝飾邊線小插圖

不管是用來裝飾邊框，或是做為筆記的分隔線，小巧可愛的小插圖，怎麼畫都好看。

重複簡單的圖案

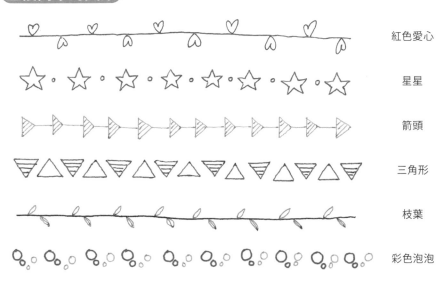

紅色愛心

星星

箭頭

三角形

枝葉

彩色泡泡

設定一個主題

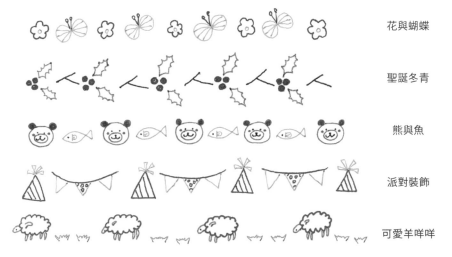

花與蝴蝶

聖誕冬青

熊與魚

派對裝飾

可愛羊咩咩

好好玩！創意 POP 裝飾標語圖框

只要用簡單的線條加上鮮豔配色，就可以創造出一個個超可愛的標語圖框。

可愛曲線邊框

蝴蝶結 + 枝葉 + 小花 + 對比色

花邊線 + 三角色塊 + 藍紅鮮豔配色

括弧線 + 蝴蝶結 + 亮桃紅色

紡紗線 + 蝴蝶結 + 粉紅色

花邊線 + 三角色塊 + 黃黑配色

主題造型標語邊框

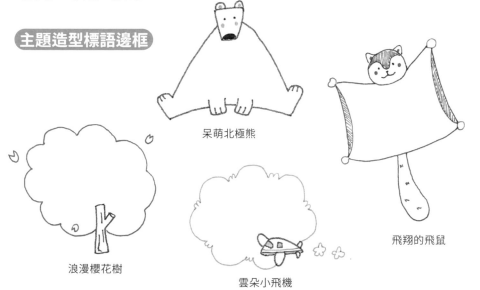

呆萌北極熊

浪漫櫻花樹

雲朵小飛機

飛翔的飛鼠

簡單有型！彩繪 POP 圖框

在色彩繽紛的對話框裡加上文字或插圖，可愛度立刻破表。

簡單型對話框

圓形對話框

四角形對話框

泡泡對話框

造型標語圖框

膠帶型標語圖框

旗幟型標語圖框

看板型標語圖框

邊框裝飾標語圖框

虛線裝飾標語圖框

立體標語圖框

放射膨膨型標語圖框

把想說的話畫成插圖！手繪 LOGO 插畫

結合文字和圖案，把想說的用圖案呈現，讓看的人印象更加深刻！

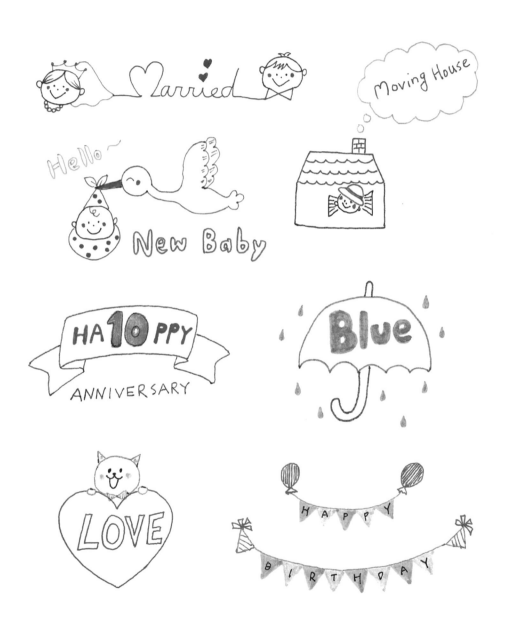

PART 5

愛不釋手！
將插圖做成超可愛禮物和裝飾品

▶ 使用工具 & 材料介紹

彩色粉彩紙 / 丹迪紙 / 日本、
義大利水彩紙、插畫紙

雙面膠、透明封箱膠

寬 3cm 以上的紙膠帶

打洞器

鋼珠筆、麥克筆、水彩筆

美工刀

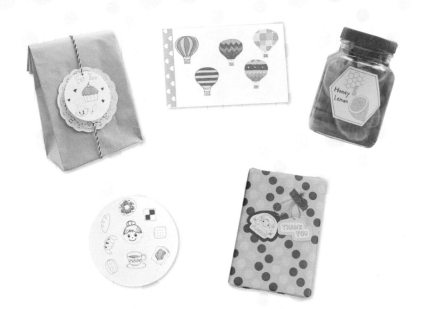

棉繩、金蔥繩、紅白繩

口紅膠

彩色毛線

剪刀

防水漆

尺

Jam & Compote Label Sticker
手繪糖漬水果 & 果醬標籤

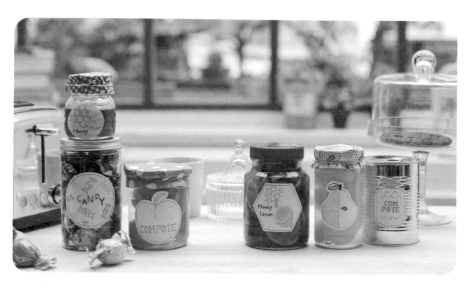

材料 ▶白色空白貼紙或影印紙　**工具** ▶鋼筆及鋼珠筆　▶剪刀　▶膠水或雙面膠

作法 HOW TO DO

step 1

首先在白色空白貼紙或影印紙上，畫出一個水果。

step 2

用剪刀沿著輪廓線外 0.3cm 剪下，貼在玻璃罐上即完成。

3D Note
好可愛！動物造型立體便條紙

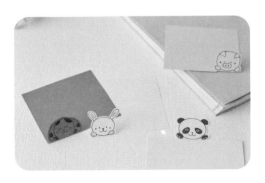

材料 ▶彩色便條紙 / 影印紙 / 美術紙

工具 ▶鋼筆
▶彩色筆
▶剪刀

作法 HOW TO DO

step 1

首先將紙張分成三到四等分，在上面第一等分中畫出動物的臉。

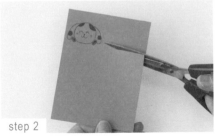

step 2

沿著第一等分的底部往動物臉部方向剪。

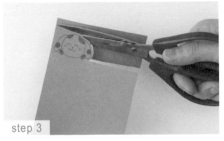

step 3

接著沿著輪廓線外 0.3cm 剪下。

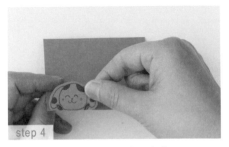

step 4

最後沿著臉底部反折 90 度即完成。

Hand Painted Book Cover
繪本風手繪書封

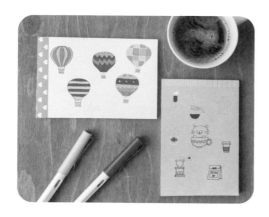

材料	▶白色肯特紙 / 插畫紙 / 牛皮紙
	▶ 3 ～ 3.5cm 寬紙膠帶

工具	▶鋼筆
	▶麥克筆
	▶鉛筆

作法 HOW TO DO

step 1

首先在選好的紙張上，用鉛筆描出筆記或書本的輪廓。

step 2

沿著鉛筆線剪下來。

step 3

畫好所有喜歡的插圖。

step 4

用紙膠帶重新黏好書背和新書封即完成。

Halloween sticker
萬聖節童趣貼紙

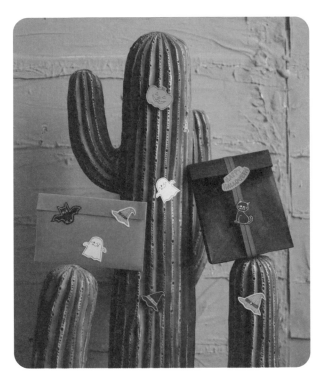

| 材料 | ▶空白貼紙或影印紙 |

工具	▶鋼筆
	▶雙面膠 / 膠水
	▶剪刀

作法 HOW TO DO

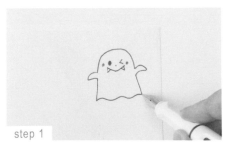

step 1

在空白貼紙或影印紙上，畫上萬聖節主角圖案。

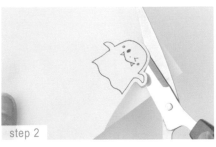

step 2

接著沿著輪廓線外 0.3cm 剪下，即可貼在任何地方。

Painted Christmas Tree
手繪造型聖誕樹

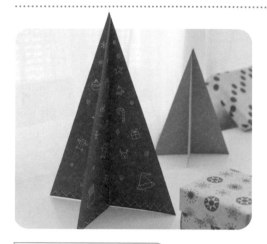

材料 ▶ A4 深綠色粉彩紙

工具 ▶白色鋼珠筆
▶剪刀
▶鉛筆
▶尺

作法 HOW TO DO

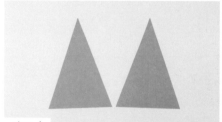

step 1

將兩張 A4 紙剪出兩個相同大小的三角形。

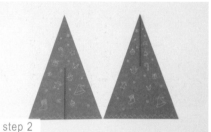

step 2

用白色鋼珠筆畫出聖誕節裝飾圖案，並用鉛筆在兩張紙上，一張由上端往下畫至中點位置，另一張由底端中線往上畫至中點位置。

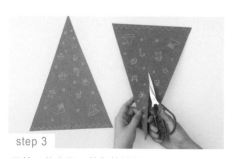

step 3

用剪刀依步驟 2 的鉛筆線剪開至中點。

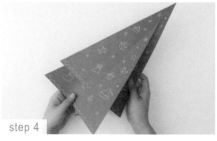

step 4

依照剪開的切口，將兩張紙上下接合至中點位置，完成。

Sweet Dessert Coaster
甜點麵包排排站杯墊

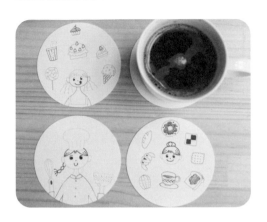

材料 ▶日本水彩紙 / 插畫紙，義大利
水彩紙 / 插畫紙

工具 ▶鋼筆 / 鋼珠筆 / 麥克筆
▶剪刀
▶鉛筆

作法 HOW TO DO

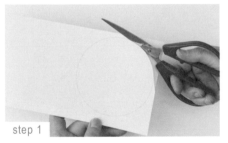

step 1

在紙上畫一個直徑 8 ～ 9cm 的圓並剪下。

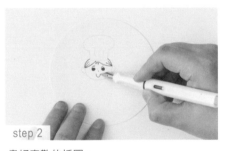

step 2

畫好喜歡的插圖。

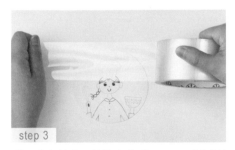

step 3

接下來杯墊表面的防水處理，可以用透明封
箱膠排列黏滿表面，再用剪刀剪去多餘膠帶
即可。

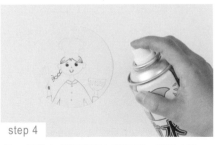

step 4

另一種防水處理則可在表面噴一層防水漆。

Graffiti Bookcloth
訂做自己的第一個手工書衣

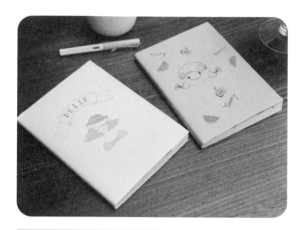

材料 ▶ B4 ～ A3 彩色粉彩紙 / 肯特紙或牛皮紙

工具 ▶ 鋼筆
▶ 鋼珠筆
▶ 麥克筆

作法 HOW TO DO

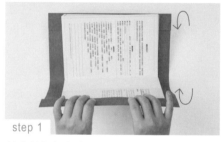

step 1

首先將想包書衣的書置中放在紙中間，將左右兩側紙往書方向包覆對折。

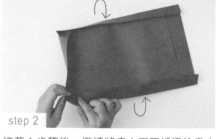

step 2

接著 1 步驟後，繼續將書上下兩紙邊往書方向包覆對折，之後將書拿起，將四邊角落的反摺的紙片翻起，並對調位置。

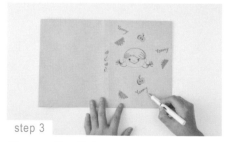

step 3

翻至正面後，找出書封那一面，完成手繪插圖。

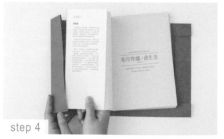

step 4

翻至書衣反面，將書的前後封面慢慢插入折好的四邊紙片內，完成。

Lovely Bookmark
動物造型便條紙日誌書籤

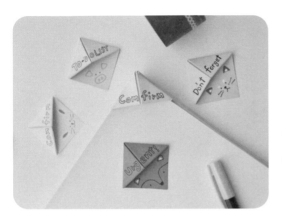

材料 ▶ 7X7cm 彩色便條紙

工具 ▶鋼筆
　　　▶鋼珠筆

作法 HOW TO DO

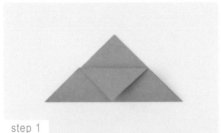

step 1

首先將對角線對摺成三角形，取其中一片往
下反折，尖角對齊底部。

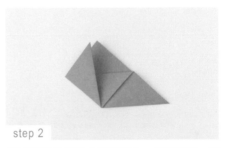

step 2

將底部兩尖端往上對齊疊合，並將其中一個
尖角往內反折進去。

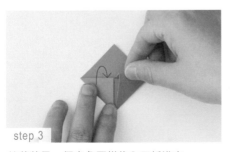

step 3

接著將另一個尖角同樣往內反折進去。

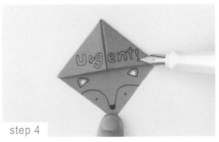

step 4

最後畫出動物的五官特徵，寫上標語即完成。

3D Card
又炫又可愛！立體造型卡片

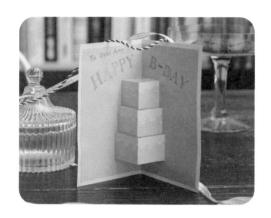

材料 ▶ 18X15cm 白色肯特紙 / 粉彩紙，19X16cm 彩色粉彩紙

工具 ▶鋼筆 / 鋼珠筆 / 麥克筆
▶剪刀
▶鉛筆
▶尺

作法 HOW TO DO

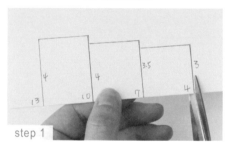

step 1

首先將卡片對折，依圖片上標示的數字依序畫在卡片上，再分別剪開紅色的線條。

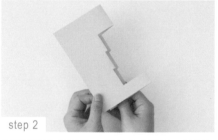

step 2

將剪開的每層線條底部呈直角壓折，並把每層尖端往內推，形成凹進去的形狀。

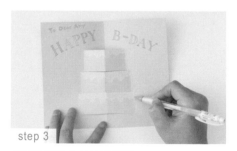

step 3

畫出蛋糕和生日快樂賀詞。

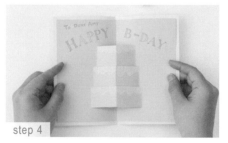

step 4

用口紅膠將卡片置中黏在彩色粉彩紙上。

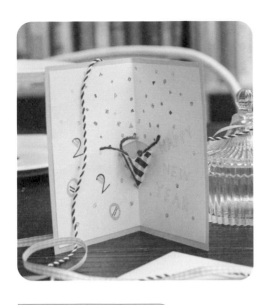

材料 ▶ 18X15cm 白色肯特紙 / 粉彩紙，19X16cm 彩色粉彩紙

工具 ▶鋼筆 / 鋼珠筆 / 麥克筆
▶剪刀
▶鉛筆
▶毛線
▶尺

作法 HOW TO DO

step 1

首先將卡片對折，依圖片上線畫出一條斜線，再用弧線連接斜線和對折中線。

step 2

將對折弧線剪開，但不要剪斜線。將剪開的弧線沿著斜線壓折，並把對折稜線尖端往內推，形成凹進去的形狀。

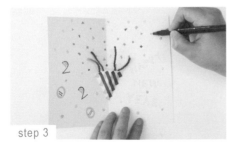

step 3

畫出彩色拉炮和新年賀詞，再將幾條短毛線黏在三角錐的背面。

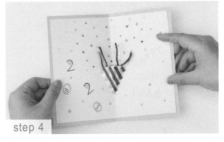

step 4

用口紅膠將卡片置中黏在彩色粉彩紙上，即完成。

Cute Tag
可愛娃娃造型吊牌

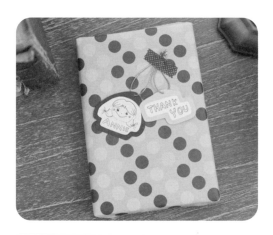

材料　▶白色影印紙 / 肯特紙，彩色美術紙
　　　　▶金蔥線
　　　　▶紙膠帶

工具　▶鋼筆 / 鋼珠筆
　　　　▶打洞器
　　　　▶口紅膠
　　　　▶剪刀

作法 HOW TO DO

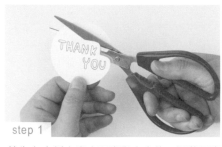

step 1

首先在白紙上畫出圖案與文字後，沿著圖案外 0.3～0.4cm 一圈剪下。

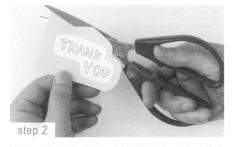

step 2

將剪下的圖案貼在彩色美術紙上，並沿著白紙外 0.4～0.5cm 一圈剪下。

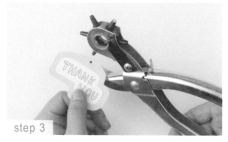

step 3

接著在美術紙上打一個洞。

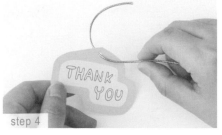

step 4

剪一段約 12cm 長金蔥線，將金線穿過洞後打結，用紙膠帶貼在禮物上即完成。